行书

实用名帖集字春联

吴学习◎主编

桑绍龙 王伟兰◎编著

安徽美术出版社

全国百佳图书出版单位

图书在版编目（CIP）数据

行书 / 吴学习主编；王伟萍，桑绍龙编著 . — 合
肥：安徽美术出版社，2021.9
（实用名帖集字春联）
ISBN 978-7-5398-9754-7

Ⅰ . ①行… Ⅱ . ①吴… ②王… ③桑… Ⅲ . ①行书 –
碑帖 – 中国 – 古代 Ⅳ . ① J292.35

中国版本图书馆 CIP 数据核字 (2021) 第 190812 号

实用名帖集字春联·行书

SHIYONG MINGTIE JIZI CHUNLIAN XINGSHU

吴学习　主编

出 版 人：王训海

统　　筹：秦金根

策　　划：马卫东

责任编辑：张庆鸣

责任校对：司开江

责任印制：缪振光

装帧设计：盛世博悦

出版发行：时代出版传媒股份有限公司

安徽美术出版社（http://www.ahmscbs.com）

地　　址：合肥市政务文化新区翡翠路 1118 号出版传媒广场 14F

邮　　编：230071

编辑热线：0551-63533625

营销热线：0551-63533604

印　　制：天津联城印刷有限公司

开　　本：787 mm × 1380 mm　　1/12　　印张：6

版　　次：2021 年 9 月第 1 版　　2021 年 9 月第 1 次印刷

书　　号：ISBN 978-7-5398-9754-7

定　　价：29.80 元

前言

中国书法源远流长，博大精深。在奋进的新时代，随着我国经济的迅猛发展和国力的日益增强，以及『一带一路』倡议的不断实施，中华传统文化不但受到国人的喜爱，而且赢得了全世界的普遍关注。

对联作为一种独特的文学艺术形式，在我国有着悠久的历史。它从五代十国时期开始，发展到今天已经有一千多年了。尤其是在清代乾隆、嘉庆、道光时期，对联犹如盛唐的律诗一样兴盛，出现了不少脍炙人口的名联佳对。它以工整、简洁、巧妙的文字，书法艺术抒发着人们对美好生活的愿望。

春联是我国最常用的对联形式之一。每逢春节，家家户户张贴春联用以祈福驱邪，期盼来年五谷丰登，平安吉祥。大红的春联为春节增添了喜庆气氛，并成为过春节必不可少的年俗样式之一。时至今日，春联更是焕发出历久弥新

的巨大生命力。

随着现代人生活节奏的加快以及学习方法的多样性，『集字字帖』在当今书法学习过程中起到越来越明显的作用。这些具备各类书体、各派书家风貌的集字字帖，使学书者能在短时间内获得临摹和创作的双重收获，提高书法学习的兴趣，因此广受书法爱好者和教师的欢迎。此套字帖注重对原碑帖风貌或风格的气质把握，在碑版翻成墨迹、点画边缘修整、部首间架拼组等细节方面力求妥帖自然、恰到好处，同时对每副对联的体势呼应、章法布局等也尽可能做到统一中有变化，力求为读者提供更多、更好的学书参考。该丛书以楷、行、隶三体单独成书，相信一定能成为广大书法爱好者写好春联的得力助手。

2

目 录

萬事如意

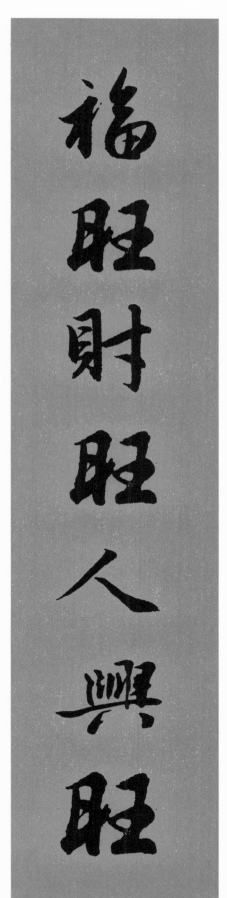

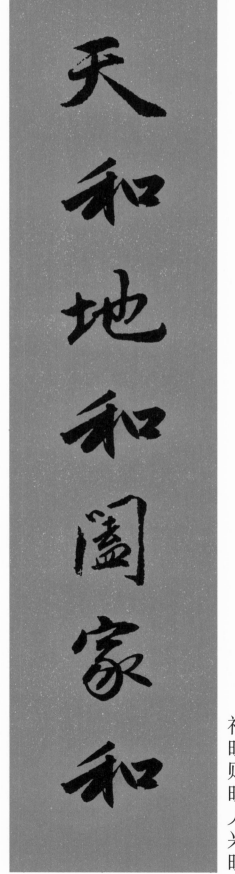

天和地和阖家和
福旺财旺人兴旺

時和歲好

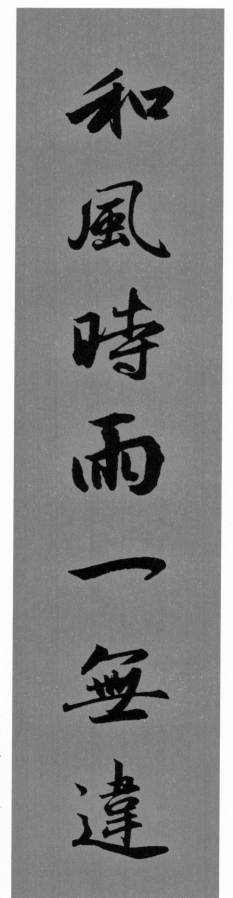

春日秋雲皆自在

和風時雨一無違

岁月静美

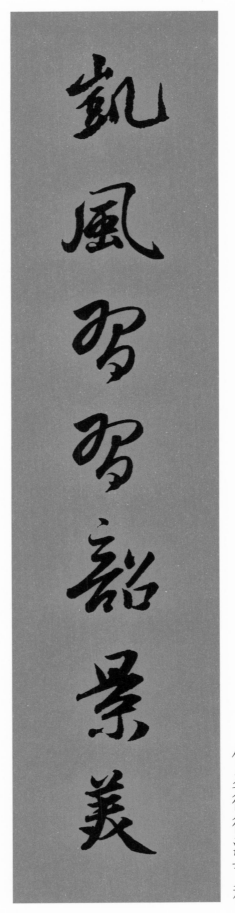

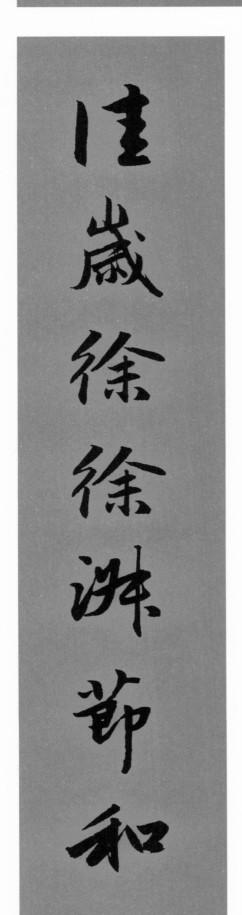

03

满堂春风

尘清涵夏多惬意

尘清涵夏多惬意

笔写宜春常欢欣

04

本为民本

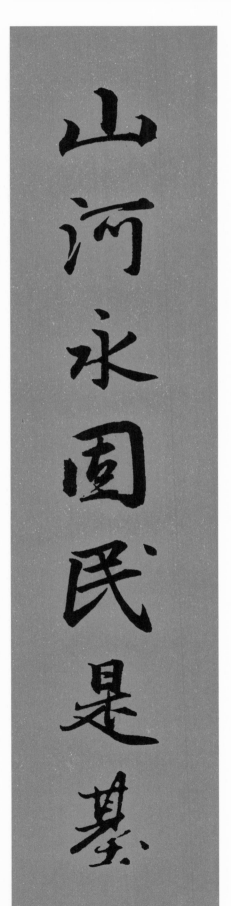

家國千年人為本

山河永固民是基

05

春氣滿堂

春色滿眼心歡喜

家宅興旺人安康

春光可爱

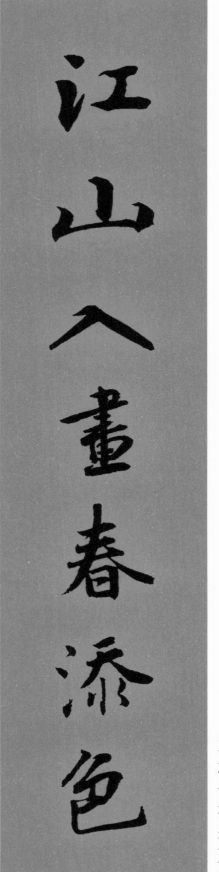

江山入画春添色

天地合德奏雅声

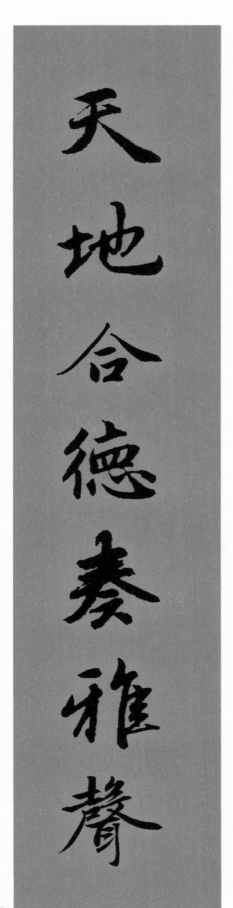

江山入画春添色

天地合德奏雅声

春風有信

佳期如約佳節至

春水生煙春意濃

春暖人心

吉辰佳節迎春到

惠風時雨沁人心

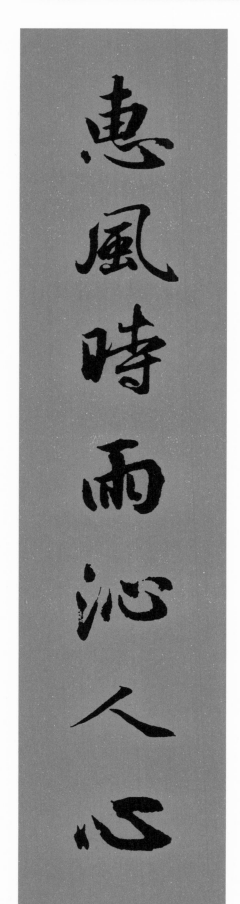

吉辰佳节迎春到

惠风时雨沁人心

岁月吉祥

趁取芳时忙耕读
吃穿不愁有盼头

岁月吉祥

趁取芳时忙耕读

吃穿不愁有盼头

10

神仙福地

事心和會親族睦

子孫賢孝家多福

事心和会亲族睦

子孙贤孝家多福

春光可爱

雲行雨施春光義

忙耕忙讀預豐年

云行雨施春光美

忙耕忙读预丰年

12

闲人满春

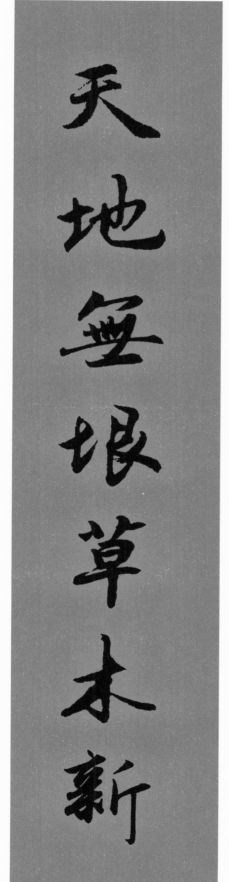

天地無垠草木新

乾坤萬里春風占

春满人间

乾坤万里春风占
天地无垠草木新

13

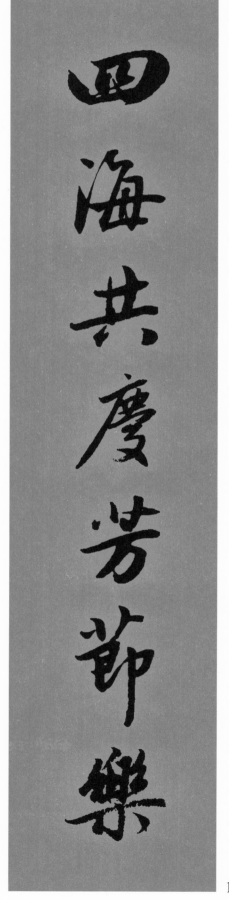

長樂未央

四海共慶芳節樂

一家同健新年歡

春到柴门

柴门逢春欢声著

草舍遇雨吉祥多

春到柴门

柴门逢春欢声著

草舍遇雨吉祥多

睦和庭家

家庭和睦春生案

與人無爭月到門

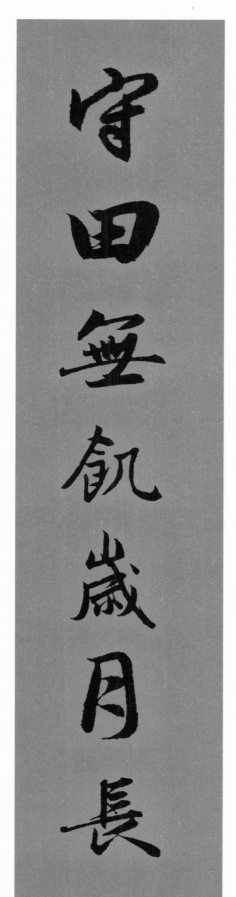

神仙福地

读书不贱真福地
守田无饥岁月长

神仙福地

读书不贱真福地

守田无饥岁月长

岁月吉祥

歳月吉祥

嘉辰清和春榖長

玉堂風定人安祥

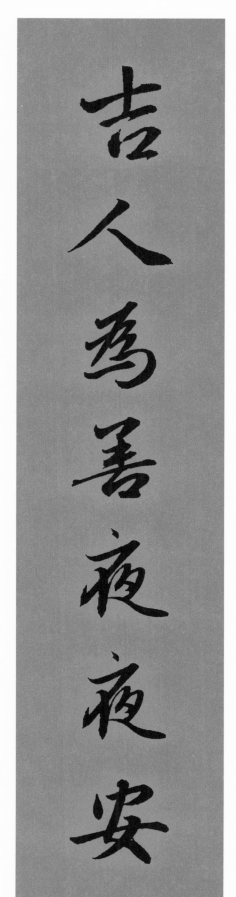

四時吉祥

春風有信年年到

吉人為善夜夜安

春风有信年年到

吉人为善夜夜安

春光可愛

令節芳辰真可愛

和風甘雨最當惜

福多人吉

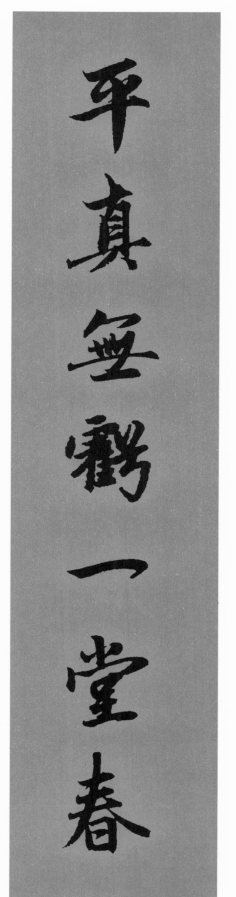

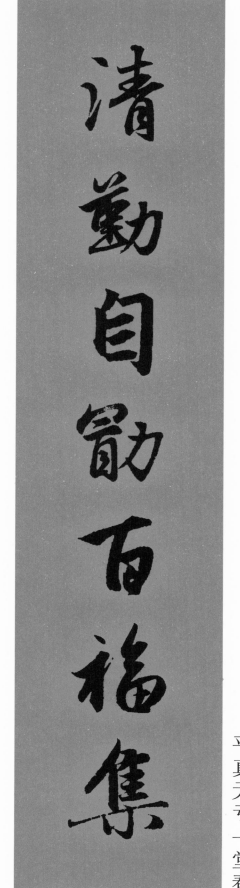

清勤自勖百福集

平真无亏一堂春

21

岁月吉祥

吉辰有祥春君到

芳岁围炉预丰年

满堂春色

庭有祥光百福集

家人和气一堂春

满堂春色

庭有祥光百福集

家人和气一堂春

国泰民安

国泰民安

家园利贞食知味

天下太平寝得安

家国利贞食知味

天下太平寝得安

24

富贵延年

书香满庭真富贵

家有贤孙自长延

春光可爱

春光可爱

陽春有腳隨節舞

百花無語應時開

阳春有脚随节舞

百花无语应时开

26

风调雨顺

春水生处飞白鹭

炊烟渐起闻米香

年年有余

暄风携雨如约至

莫负春光趁节忙

榮門春歸

萬物復甦人意暖

万物复苏人意暖

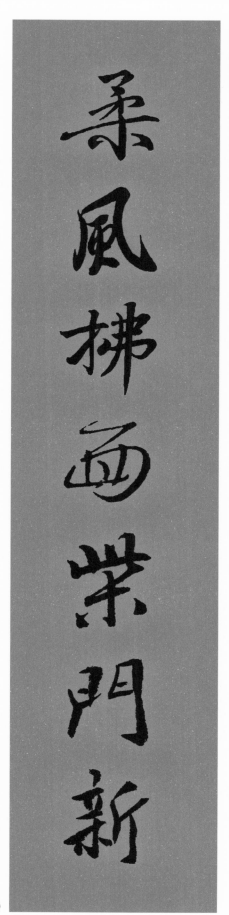

柔風拂面榮門新

柔风拂面柴门新

29

万事如意

福到春到吉祥到

人和家和万事和

安民泰國

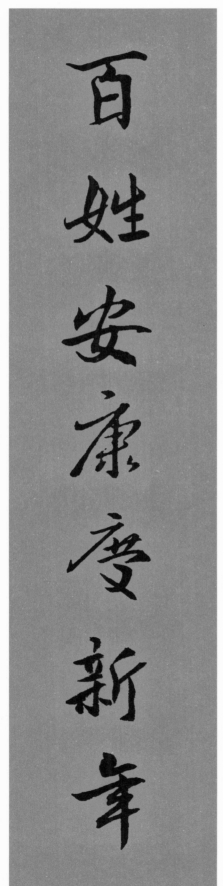

百姓安康庆新年

山河无恙辞旧岁

大地回春

五湖四海皆春色

千家萬户俱吉祥

万事顺遂

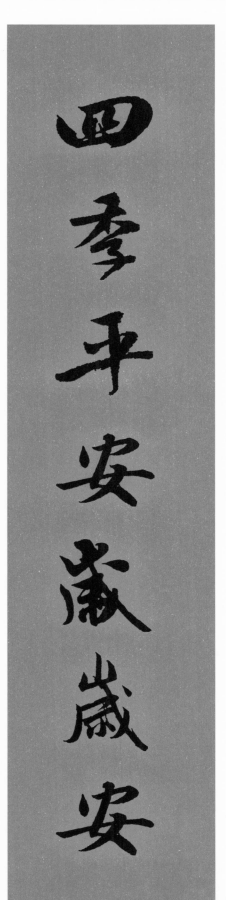

四季平安岁岁安

一帆风顺年年顺

一帆风顺年年顺

四季平安岁岁安

鹏程万里

千杯美酒开心醉

万里春光幸福长

安乐吉祥

祥吉乐安

四時吉祥民享其福

豐年大有人多安乐

35

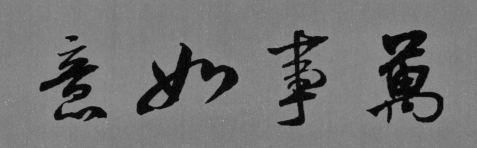

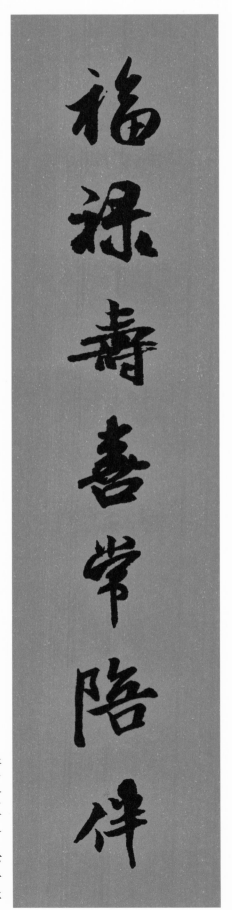

富致劳勤

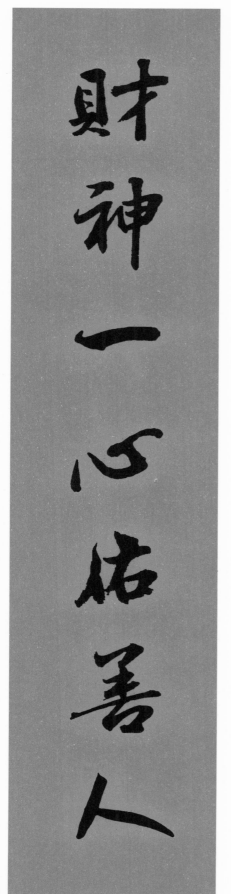

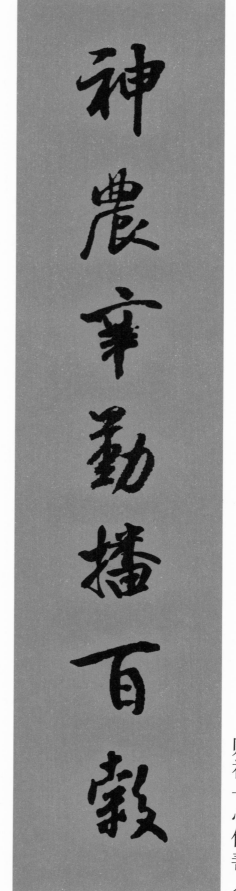

财神一心佑善人

戝家多福

儿女绕膝欢声闹

父母安康心无复

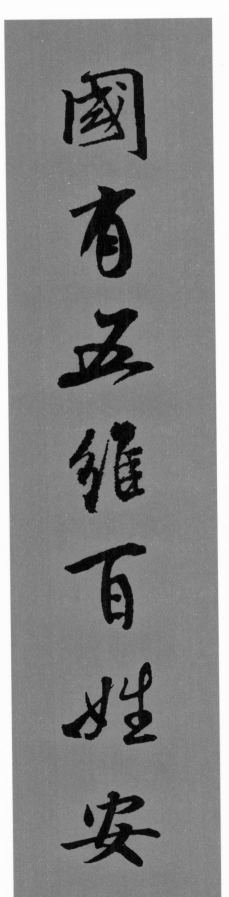

家國長安

家国长安

家無四樣門庭旺

家无四样门庭旺

國有五維百姓安

国有五维百姓安



物阜人安

天有六和百物阜
家无四样福泽长

岁月长安

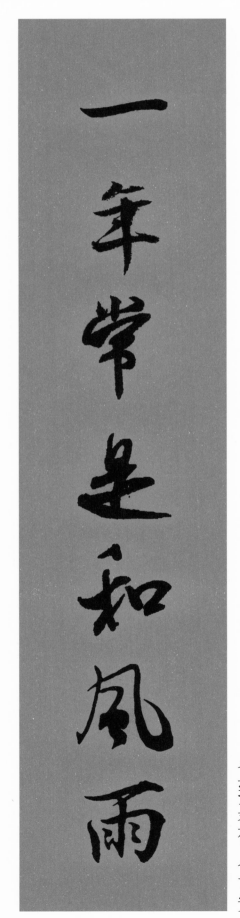

一年常是和风雨

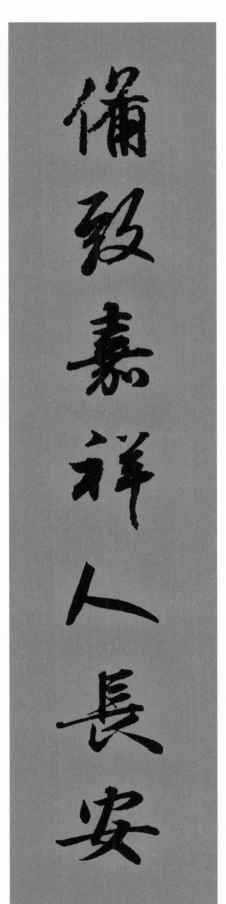

春满庭院

春满庭院

吉辰有祥春气暖

华岁围炉预丰年

吉辰有祥春气暖

华岁围炉预丰年

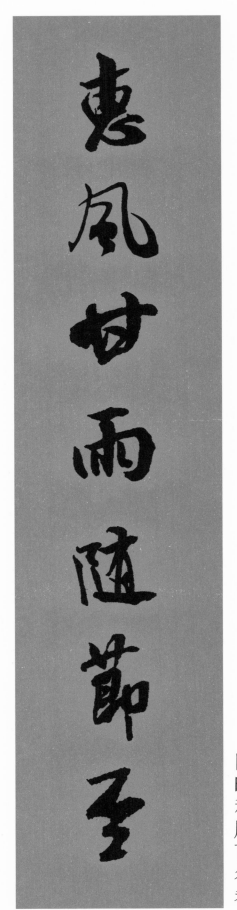

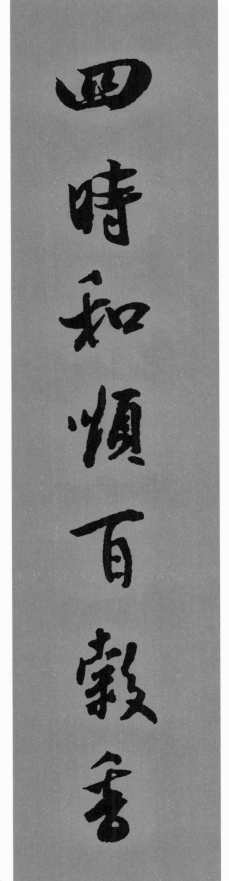

惠风甘雨随节至
四时和顺百谷香

惠风甘雨随节至
四时和顺百谷香

岁月有成

廿四春风随节至

万物得时岁有成

食得有余

食得有余

農家春来無余事

乘時稼穡有千谷

农家春来无余事

乘时稼穑有千仓

45

春光无限

春光无限

万里好山春收尽

三分明月照我家

萬里好山春收盡

三分明月照我家

五谷丰登

登豐穀五

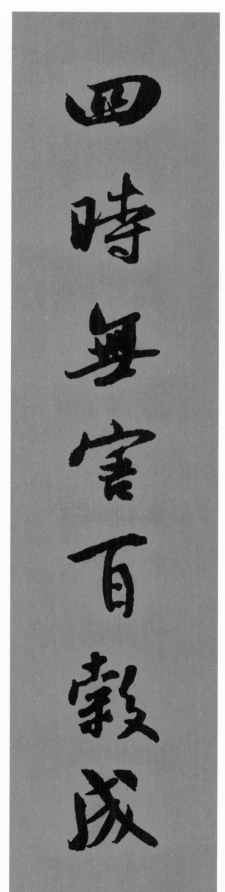

四時無害百穀成

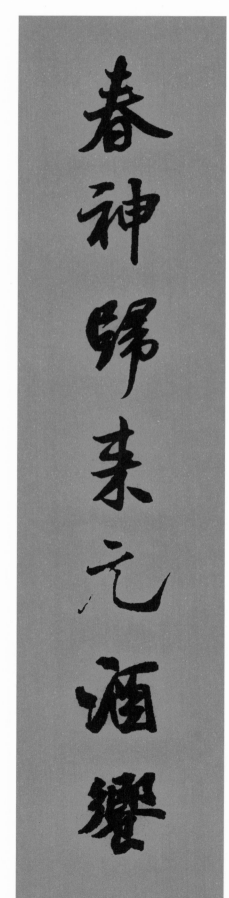

春神歸來元酒饗

春神归来元酒飨

四时无害百谷成

千祥百福

四季平安千祥集

一门和顺百福臻

千祥百福

四季平安千祥集

一门和顺百福臻

兴事万和家

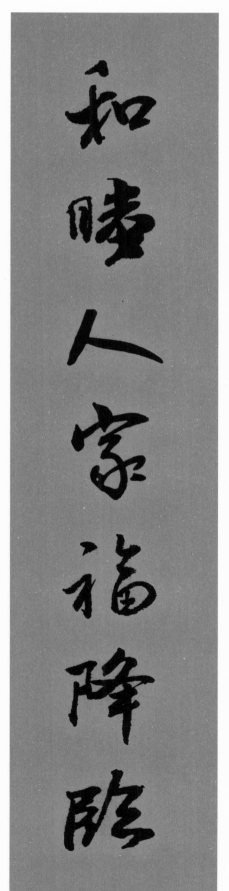

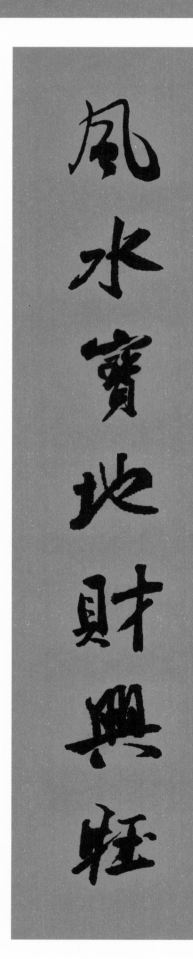

富贵吉祥

祥吉贵富

福气盈门共欢乐

福气盈门共欢乐

祥云入户齐安康

心想事成

一帆风顺财源广

万事胜意阖家乐

心想事成

成事想心

万事胜意阖家乐

一帆风顺财源广

新更象萬

瑞雪兆豐年

春風暖大地

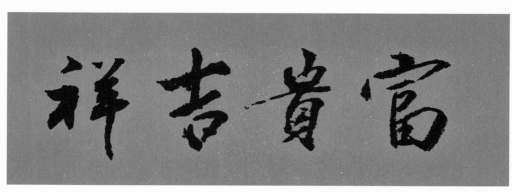

富貴吉祥

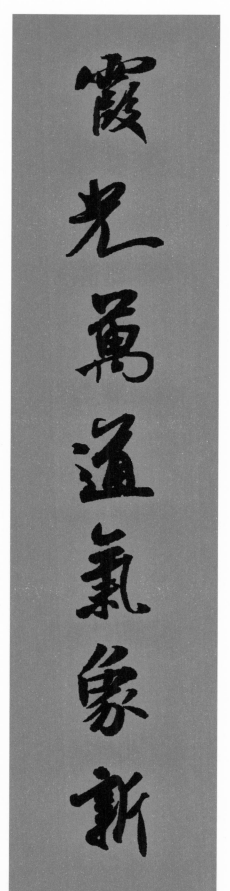

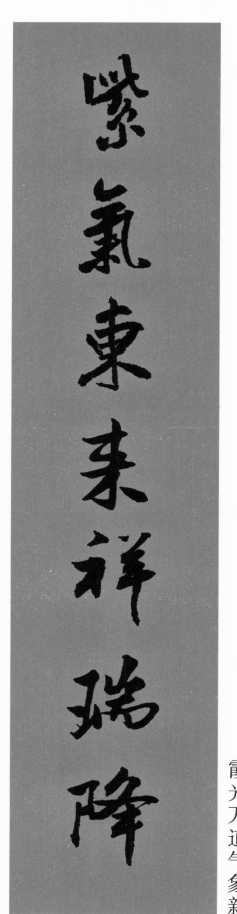

紫气东来祥瑞降

霞光万道气象新

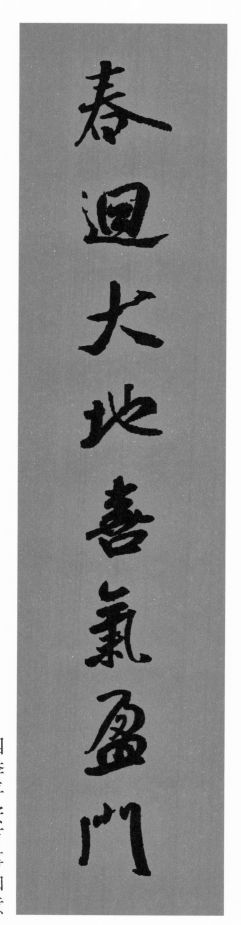

万象更新

四季平安万事如意

春回大地喜气盈门

春長歲子

子時萬物迎春到

鼠須注硯寫春福

奋斗乘时

忙趁五时奋牛劲

谷满千仓食有余

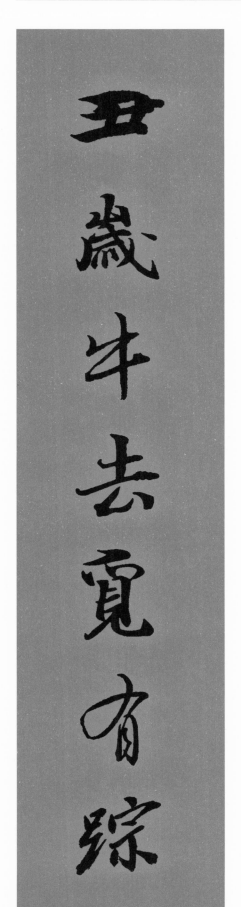

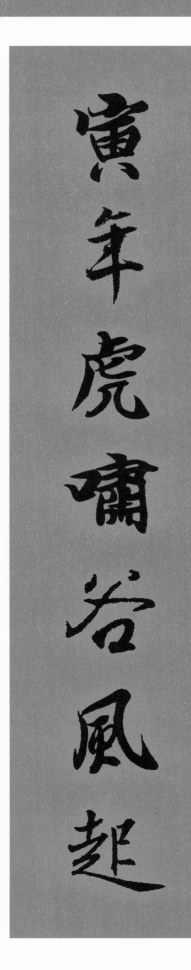

岁去岁来

岁去岁来

寅年虎啸谷风起

丑岁牛去觅有踪

岁月长新

玉兔有灵知节序

从时有成人心安

岁月长新

玉兔有灵知节序

从时有成人心安

旺國興嫁

家兴国旺

家國興旺百姓安

六龍御天時節好

六龙御天时节好
家国兴旺百姓安

59

嘉瑞长存

瑞嘉瑞长存

靈蛇降世傳嘉瑞

飞时春雨送飞龍

春得物萬

萬里揚鞭送春來

天馬有靈知節序

门集百福

靈羊到門書福字

和風攜雨預豐年

堂满光春

家人和气满堂春

申岁祥光百福集

岁有清歌

时逢政清人和世

雄鸡引吭歌太平

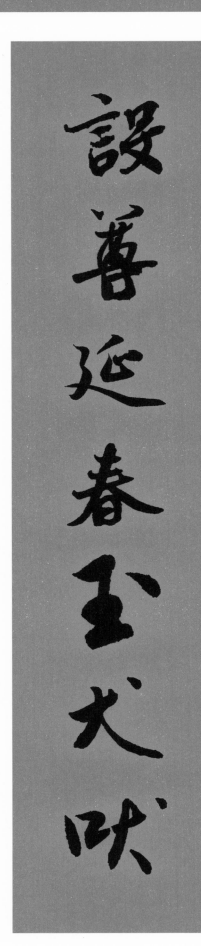

春风满眼

眼滿風春

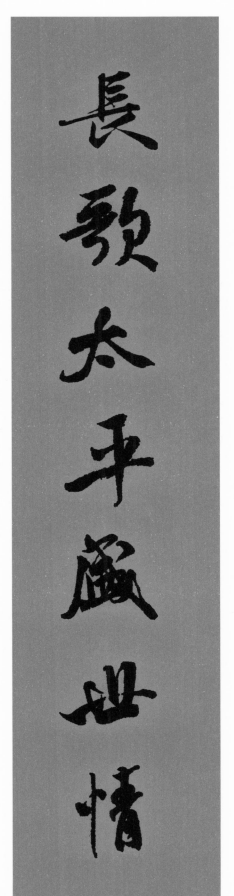

设尊延春玉犬吠

长歌太平盛世情

人安物阜

金猪报喜春来到

人安物阜福无疆